A QUOI ÇA TIENT!

COMÉDIE-VAUDEVILLE EN UN ACTE,

Par MM. Antier et Sandrin,

Représentée pour la première fois, le 23 juillet 1836, à Paris, sur le théâtre du Palais-Royal.

PRIX : SIX SOUS.

PARIS,

MORAIN, LIBRAIRE-ÉDITEUR.

au Cabinet Littéraire,

RUE DU FAUBOURG SAINT-MARTIN, N° 43,

AU COIN DU PASSAGE DE L'INDUSTRIE.

—

1837.

A QUOI ÇA TIENT!

COMÉDIE-VAUDEVILLE EN UN ACTE,

Par MM. Antier et Sandrin,

eprésentée pour la première fois, le 23 juillet 1837, à Paris, sur le théâtre du Palais-Royal.

PRIX : SIX SOUS.

PARIS,

MORAIN, LIBRAIRE-ÉDITEUR,

au Cabinet Littéraire,

RUE DU FAUBOURG SAINT-MARTIN, N° 43,

AU COIN DU PASSAGE DE L'INDUSTRIE.

1837.

PERSONNAGES.	ACTEURS.
NIQUET *dit* FLAMBART, tambour-major,	MM. Lenénil.
FANON, propriétaire,	Sainville.
PRUNELLE, ami de Fanon,	Boutin.
BOUCHARD, jardinier,	Octave.
LOUISE FANON, femme de Fanon,	Mad. Lenénil.

La scène se passe dans une ville de province

Imp. de J.-R. Mevrel, passage du Caire, 54. — Maillet.

A QUOI ÇA TIENT,

VAUDEVILLE EN UN ACTE.

Le théâtre représente une chambre à coucher. — Alcôve au fond ; grande croisée à droite de l'alcôve ; porte d'entrée à gauche ; deux portes latérales au second plan ; celle de gauche donnant chez Louise, celle de droite, surmontée d'un œil-de-bœuf, dans une chambre d'ami.

SCENE I.

FANON, PRUNELLE.

Au lever de la toile, les deux amis qui déjeûnaient se lèvent de table.

ENSEMBLE.

Air du Galop.

PRUNELLE.	FANON.
Quel luxe, quelle élégance !	Pas vrai qu'un air d'élégance
L'agréable appartement !	Règne en mon appartement ?
Partout un air d'opulence !	J'ai fait beaucoup de dépense,
Je t'en fais mon compliment.	Mais je suis commodément.

FANON. Ah ! dame, mon bon Prunelle, c'est autre chose que mon vieil ameublement de garçon de la rue Aubry-le-Boucher ; les chaises en crin, tant qu'on est dans les affaires, ça va, c'est économique et rafraîchissant, mais lorsqu'on est retiré dans son intérieur, une bonne bergère en étoffe bien rembourrée.

Il le pousse dans la bergère.

PRUNELLE, *voulant se retenir.* Eh bien, eh bien, qu'est-ce tu fais donc ?

FANON, *riant.* Hein ! comme on enfonce là dedans... (*Il lui prend les deux mains et l'aide à se relever.*) Mais tu n'as pas encore tout vu : Ici, c'est ma chambre à coucher ; là, (*il ouvre la porte latérale de gauche,*) la chambre à coucher de madame Fa-

non, ma petite femme; en face.... (*Il ouvre celle de droite.*) Chambre d'ami, ce sera la tienne pendant ton séjour. Ajoute à cela des rentes sur le grand livre, des terres au soleil et pour le bouquet, mon cher ami, pour le bouquet, ma jolie moitié, ma belle petite épouse.

PRUNELLE. La maison, les rentes, les terres, c'est vrai que c'est gentil, et même très gentil! mais l'épouse!..

FANON. Ah! célibataire égoïste, te voilà encore, te voilà toujours... mais,

Air de Fanchon.

La natur' le commande,
L'état-social le d'mande,
Au pays
Des filles et des fils...
L'homm' qui s' traîn' sur la terre
Jusqu'au dernier jour sans s' marier,
N'est qu'un vieux locataire
Qui n' paie pas son loyer.

PRUNELLE. Oui... oui... mais aussi...

Même air.

Sur le r'tour de la vie,
Prendre femme est folie
Qu'on paie à chaque instant
Comptant.
Coquett', ell' nous taquine,
L' droit conjugal est ébréché;
Dépensière, ell' nous ruine
Par-dessus le marché.

FANON. Oh! mais avec ma femme, pas d' ça, aussi j'en suis fier, je voudrais la montrer à tout le monde.

PRUNELLE. Ne la montre pas trop, mon cher, c'est un inconvénient...

FANON. Elle est aussi sage, aussi simple, aussi modeste que jolie.

PRUNELLE. Simple, modeste, c'est bon; mais enfin elle a des yeux.

FANON. Pour me regarder, oui, et voilà tout.

PRUNELLE. Et son âge?

FANON. Vingt-quatre ans.

PRUNELLE. Aie, aie, aie, pour un homme de cinquante-six.

FANON. D'abord, Prunelle, tu exagères, je n'ai que cinquante-cinq ans et trois mois.

PRUNELLE, *qui examinait un trophée d'armes d'officier de la garde nationale.* Oh! oh! tu es donc dans les honneurs !

FANON. Capitaine, mon ami, rien que ça, dans la légion du département.

PRUNELLE. Diable, tu es monté en grade depuis le lycée Napoléon, tu n'étais que caporal de chambrée alors, fameux piocheur, comme on t'appelait.

FANON. Et toi fameux farceur ; ah! ça maintenant que tu dois être un peu plus calme, te relèves-tu encore en dormant? tu te rappelles, quand tu allais te promener sur les toits, en jaquette, le nez au vent de bise ?

PRUNELLE. Oh! ça m'arrive bien rarement.

FANON. C'est que j'ai une femme, vois-tu, et si tu allais t'aviser...

PRUNELLE. Ça serait drôle !

FANON. Drôle, tout juste.

PRUNELLE. Hein, la peur ! la peur c'est encore un des inconvénients du mariage !

FANON. En parlant d'inconvénients, ça me rappelle que j'ai fait mander un tambour maître du 58ème de ligne en garnison ici !

PRUNELLE. Ah! vous avez garnison! en voilà bien un autre inconvénient.

FANON. Le seul inconvénient que j'y vois, c'est que ce tambour maître s'avise depuis deux jours de faire battre la caisse à ses élèves, dès cinq heures du matin, là, sur la place, devant les fenêtres même de la chambre à coucher de ma femme.

SCENE II.

FANON, PRUNELLE, BOUCHARD.

BOUCHARD. M. Fanon, v'là c' militaire.

FANON, *à Prunelle.* Tiens, justement. (*A Bouchard.*) Fais entrer.

BOUCHARD. Oui, not' maître. (*A la cantonade.*) Major, si vous voulez venir.

Il se range pour laisser passer le major et se retire.

SCÈNE III.

FANON, PRUNELLE, FLAMBART.

FLAMBART. Salut, messieurs, la compagnie. Capitaine, vous m'avez fait demander et je dis présent à l'appel.

Air : *Pommes de reinette et pommes d'api.*

(*Nota.* Ces paroles se chantent sans accompagnement d'orchestre.)

<pre>
 Enfant d' Paris,
 D' quoi s'agit-y ?
 Tombe-t-y des alouett's toutes rôti's ?
 Enfant d' Paris,
 D' quoi s'agit-y ?
 Tombe-t-y des oi's du paradis ?
</pre>

PRUNELLE. Il est jovial le militaire !

FANON. C'est, mon brave, que je voulais vous prier de choisir un autre lieu pour faire répéter à vos élèves leurs ra et leurs fla.

FLAMBART. Sufficit, capitaine. Dès que vous l'ordonnez, le parisien est censément habitué à faire tout ce qu'on veut et même tout ce qu'il veut, pourvu que ça lui soit agréable ; il est né comme ça.

FANON. Ce n'est pas pour moi, car j'adore ces sons guerriers et harmonieux ; mais c'est pour ma chère épouse dont ça ébranle le système nerveux.

FLAMBART. Entendu, je n' connais qu'une chose, moi, l'obéissance au supérieur, ou la salle de police. j'en ai t'i mangé de c'te gueuse de salle là, dans les commencemens, quand j'étais fifre.

PRUNELLE. Vous étiez donc une mauvaise tête ?

FLAMBART. Oh ! cassant, cassant, dans le plus haut superlatif des degrés, et pourtant le ciel m'est témoin que ni mon tempérament, ni mon moral n'étaient venus au monde avec des intentions fallacieuses et perturbantes, mais.....

Air : *de Mayeux, ou en avant.*

Quand j'ai vu d' l'or dans mes poches,
Quand j'ai vu la terre à moi,

J'ai dit : V'là l'heur' des bamboches,
Il faut en user, ma foi.
On m' disait : V'là Jean qui s' cabre,
Parc' que tu par's à Louison...
J' régalais Jean d'un coup d' sabre...
Et sa Louise d'une autr' façon.
Voyez-vous, bis.
J'étais né pour faire les cent coups.

D'abord j'aime
Tout c' qu'est extrême :
Les jurons
Et les tendrons,
La ripaille
Ou la bataille,
L' duel ou l' bal,
Ça m'est égal.
M' faut l' plaisir sans paix ni trève,
Et je m' moqu' bien, sacrrr'nom !
Que l' tonnerr' du diable m'enlève
Ou qu' ça soit un coup de canon.
Voyez-vous, bis.
J'étais né pour fair' les cent coups.

FANON. V'là ce que c'est que de grandir dans une jeunesse indépendante et désordonnée.

FLAMBART. Non, avant d' partir pour le régiment, j'exerçais tout bêtement l'état d'apprentif tapissier dans la rue de Cléry...

FANON. Tapissier.

FLAMBART. Innocent comme l'enfant nouveau né que vous pourriez avoir, supposition que vous soyez susceptible d'en avoir un...

FANON. Pardié, ça se trouve à merveille que vous ayez été tapissier, je cherchais précisément quelqu'un. (*Il montre la chambre.*) Vous voyez, un ouvrier de Paris a été obligé de partir en laissant mon ameublement à moitié fait.

FLAMBART. Eh bien, mon officier, pas besoin d'aller à Rome pour ça ; présent, du pied gauche, demain, aujourd'hui, quand vous voudrez, toujours...

FANON. Aujourd'hui, ça m'arrangerait, ma femme vous dira nos intentions et comme nous couchons dehors, demain en revenant, je trouverais tout l'appartement prêt.

FLAMBART. C'est dit, en votre absence, ça se fera aux oiseaux.

FANON, *qui regardait en dehors.* La voici, ma femme, attendez un moment, nous nous entendrons avec elle.

FLAMBART. Bourgeois, je veux dire capitaine, j'attends.

Il va regarder à la fenêtre et y reste quelques instans après l'entrée de Louise.

SCÈNE IV.

Les Mêmes, LOUISE.

FANON, *à Louise.* Ah! te voilà, chère amie, je te présente un vieux camarade, M. Prunelle qui vient passer avec nous quelques jours.

LOUISE. Monsieur est le bien venu.

PRUNELLE, *saluant.* Belle dame, permettez-moi de vous offrir mes très humbles hommages.

Il baise la main de Louise.

FLAMBART, *quittant la fenêtre.* Tiens, ce digne péquin.

FANON. Et ta pauvre malade?

LOUISE. Toujours bien souffrante, on me préviendra s'il y a quelque chose de nouveau.

FANON. Mais la femme de Bouchard notre jardinier pourrait te remplacer.

LOUISE. Vous savez bien qu'elle est à la noce d'une de ses cousines à Paris.

FANON. Ah! c'est juste!

FLAMBART, *qui s'est rapproché.* Oh! v'là une voix.

FANON, *à Louise.* A propos, chère amie, nous cherchions un tapissier habile!

LOUISE. Oui, eh bien?

FANON. Je l'ai trouvé. *(Il désigne Flambart.)* Le voici!

FLAMBART. Tapissier fini de Paris et autres lieux, j'ose me flatter, madame... *(La regardant.)* Oh! oh! mon Dieu!

LOUISE, *à son tour.* Ciel!

FLAMBART, *à lui-même.* Louise Beaudrichon!

LOUISE. Il me reconnaît.

ENSEMBLE.

Air : *Le Triolet.*

LOUISE.

C'est Niquet, c'est lui-même,
Ce n'est point une erreur ;
Ah ! dans mon trouble extrême,
Je redoute mon cœur.
J'ose à peine le croire,
Lui dans cette maison !
J'ai peur de ma mémoire,
Son aspect me confond.

FLAMBART.

C'est Louise elle-même,
Ce n'est point une erreur ;
Celle que toujours j'aime
Je le sens à mon cœur.
Ah Dieu ! la drôl' d'histoire !
Ell', maîtress' de maison,
J'ai pourtant peine à croire
Que c'est ma p'tite Louison.

FANON.

Quelle surprise extrême !
Croit-il, dans son erreur,
Connaître ce que j'aime,
On le croirait d'honneur.
(*A Louise.*) Il cherche en sa mémoire,
Vois le donc, vois-le donc,
Il ne veut pas te croire
Maîtresse de maison.

PRUNELLE.

Quelle surprise extrême !
Quel regard plein d'ardeur !
Et Louise elle-même,
Quelle vive rougeur !
Je ne sais trop que croire,
Leur aspect les confond,
Inconvénient notoire
Pour mon ami Fanon.

FANON, *à Louise.* Ah ! vous êtes d'anciennes connaissances.
LOUISE. Je cherche à me rappeler !

FLAMBART. Moi, je me figure, à moins que je ne me trompe, que mademoiselle, autrement dire madame, tient aux Beaudrichon.

FANON. C'est le nom de sa mère.

PRUNELLE, à part. Il l'a connue décidément, ô Fanon! Fanon!..

FLAMBART. Pour lors, j'ai posé dans le temps des rideaux chez la maman Beaudrichon établie rue Aubry-le-Boucher, et au premier aspect de sa demoiselle autrement dire madame...

FANON, l'interrompant. Eh bien, allez chercher vos outils.

FLAMBART. Je n'en ai pas, mais je vais en emprunter.

FANON. Et en raison de la connaissance, soignez-nous ça.

PRUNELLE, à part. En raison de la connaissance, je dirais moi!..

FLAMBART, à Fanon. Soyez tranquille.

FANON. Et faites-nous un mémoire en conscience.

FLAMBART. Nous n'aurons pas de dispute! (A part.) Gredin de sort en fait-elle de ses tours.

Reprise de l'ensemble.

LOUISE.	FLAMBART.
C'est Niquet, etc.	C'est Louise, etc.
FANON.	PRUNELLE.
Quelle surprise, etc.	Quelle surprise, etc.

Flambart sort.

SCÈNE V.

FANON, PRUNELLE, LOUISE.

PRUNELLE, *regardant Flambart s'éloigner.* Ce garçon-là a de la mémoire, hé! hé!

FANON, à Prunelle. Ah ça, il faut partir, mon cher ami... (A Louise.) Nous allons visiter une petite propriété qu'il veut acheter; et nous reviendrons demain de bonne heure.

LOUISE. Comment, vous ne revenez que demain? mais...

FANON. Mais quoi? nous dînons avec le propriétaire qui demeure à six lieues d'ici et nous couchons; un jour est bientôt passé, j'espère que tu n'as pas peur, tu sais bien que le jardinier fait bonne garde... adieu, ma petite femme, adieu, ma petite Louise.

Air : *J'ai mes amours en France.*

Mettons-nous en voyage.

PRUNELLE.

Nous avons du chemin.

LOUISE.

S'attarder n'est pas sage...
Adieu donc, à demain.
(*A Fanon.*) Soyez bien raisonnable,
Ayez bien soin de vous.

FANON, *à Prunelle.*

Vois comme elle est aimable!

PRUNELLE, *riant.*

Bonne pâte d'époux!

CHOEUR.

Mettons-nous
Mettez-vous en voyage, etc.

Fanon et Prunelle sortent.

SCÈNE VI.

LOUISE, *suit longtemps des yeux son mari et revient en scène.*

Trois mois que le régiment est ici, et c'est le hasard seul... il aurait pu repartir sans que j'aie su qu'il avait habité la même ville, et je l'aurais bien voulu.... car je le croyais mort, et quand j'ai entendu sa voix. (*Elle porte la main à son cœur.*) J'ai senti se réveiller!... on n'est pas maîtresse de ces sensations-là.

Air *du Matelot* (Mad. Duchambge.)

Comment revoir avec indifférence
Le compagnon de ses beaux jours,
L'ami de sa première enfance,
L'objet de ses premiers amours.
Pour mon mari je garde ma tendresse,
Mais Niquet, que je veux oublier,
Malgré moi j'ai pensé sans cesse,
C'n'est pas ma faut', je l'aimais le premier.

SCÈNE VII.

LOUISE, FLAMBART, *des outils à la main.*

FLAMBART, *sur le seuil de la porte.* V'là l' mari décampé, et il ne revient pas, fameux.

LOUISE, *se retournant.* Dieu, c'est lui.

FLAMBART, *toujours au fond.* Eh bien, nom d'un bonhomme, est-c' que je redeviendrais comme un conscrit !.. (*Relevant sa moustache.*) D'alors ? timide et cornichon.

<div style="text-align: right">Il fait un pas.</div>

LOUISE, *à part.* Il vient à moi.

FLAMBART, *de même.* Elle a jeté un coup-d'œil ! bon.

LOUISE, *de même.* Il va me parler.

FLAMBART, *haut.* Madame ! (*Il reprend haleine.*) Ah ! v'là la chose entamée.

LOUISE. Monsieur.

FLAMBART, *à lui-même.* Oh ! que c'est ça, qu' c'est ça, c'te petite voix douce ! (*Haut.*) Madame, histoire de dire, je voudrais.. (*Moment de silence.*) Je voudrais savoir comment vous voulez poser les nouveaux rideaux ? (*A part.*) Si elle ne me dit pas un pauvre petit mot d'encouragement, et je suis Parisien, si nous n'étions pas d' connaissance elle me prendrait pour un Champenois.

LOUISE, *embarrassé aussi.* Monsieur, je pense,.. monsieur...

FLAMBART, *emporté.* Monsieur, madame !.. ah ma foi, j'en dis pantoufle de vot' monsieur, car nom d'une bombe je ne puis arrêter l'explosion, Louise, ma bonne Louise, ma camarade d'enfance, je ne me sens pas de joie de te revoir.

LOUISE, *d'un ton grave.* En vérité, M. Flambart, vous n'y pensez pas !

FLAMBART. Vous, M. Flambart. autrefois c'était tout uniment Niquet, mon p'tit Niquet, mon bon p'tit Niquet.

LOUISE. Les choses sont bien différentes.

FLAMBART. Parc' qu'elle s'appelle madame Fanon ; un joli nom, Fanon... ah ! mame Fanon !

LOUISE, *piquée* Monsieur !

FLAMBART. C'est toujours Louise que j'aimais, qui m'aimait et qui ne se rappelle rien.

LOUISE. Je ne suis plus libre de mes affections, de mes souvenirs....

FLAMBART. Pourquoi ça?

LOUISE. Parce que je suis la femme d'un autre!

FLAMBART. Sais-tu qu'il n'est pas beau c't' autre-là?

LOUISE. Encore!

FLAMBART. D'ailleurs, il ne s'rait pas ton mari, si tu avais tenu ta promesse de n'épouser que moi.... car tu devais m'épouser....

LOUISE. Lorsqu'on se perd de vue et qu'une jeune fille a une mère qui exige...

FLAMBART. Ah! à propos, comment qu'a se porte la mère Beaudrichon?

LOUISE. Je l'ai perdue.

FLAMBART. Ah! quel dommage, une femme si bien conservée! mais dame, c'est la chance, un cathare dans l' civil, c'est comme une balle dans l' militaire; ça vous balaye mâle et autre un peu drôlement, aussitôt fait qu'un baiser pris. (*Il l'embrasse à l'improviste.*) Ni vu, ni connu.

LOUISE, *mécontente*. Ah Flambart, si vous devez vous comporter ainsi, je ne vous reverrai de ma vie.

FLAMBART, *suppliant*. Ah n' dites pas ça, je me contiendrai, Louise, je cacherai tous mes sentimens.

LOUISE. A ce prix je consens à vous recevoir... comme ami.

FLAMBART, *enchanté*. Comme ami! eh bien, à la bonne heure, comme ami. (*Il se précipite vers elle.*) Ah! chère amie de mon cœur....

Il la presse sur son sein.

LOUISE, *le repoussant*.

Air : *J'en guette un petit de mon âge.*

Monsieur, nous n' pouvons nous comprendre,
Je vous dis adieu sans retour;
L'amitié n'a droit de rien prendre.

FLAMBART.

C'est que j' pensais à mon amour.
Louise, quitte cet air sombre,
N'y a pas d' raison pour t'emporter;
Qu'est-c' qu'un baiser d' plus, pris dans l' nombre?
J' t'en ai tant pris sans les compter.

LOUISE. Je n'avais pas de mari alors... monsieur...

FLAMBART. C'est tout comme, puisqu'il n'y est pas; il est avec son ami Prudelle, prudjable.

LOUISE.
Air d'*Aristipe*.
Le mystère est-il une excuse?
Je peux avoir des regrets en mon cœur;
Mais pourquoi vouloir que j'abuse
Un mari qui fait mon bonheur!

FLAMBART.
Puisque c' mari fait ton bonheur,
Il doit, rempli de confiance,
Te permettr' tout sans condition.

LOUISE.
Raison d' plus pour qu'en son absence
Je n'abus' pas d' la permission.

FLAMBART. Hein! voyez, j'avais la chance, une âme honnête! pas du tout, c'est un homme d'affaires qui m'e la souffle et un vieux homme d'affaires, encore. (*Après un instant.*) Enfin, vous le voulez.

LOUISE, *avec bonté*. Songez à d'abord mettre ces rideaux en place....
<div style="text-align: right">Elle les lui montre.</div>

FLAMBART. Ah! oui, à l'ouvrage! c'est vrai... Elle était joliment loin d' ma pensée, l'ouvrage!

SCENE VIII.

LOUISE, FLAMBART, BOUCHARD.

BOUCHARD. Madame, madame, la mère Julienne est au plus mal; on n' sait pas si elle passera la nuit, elle demande à vous r'voir...

LOUISE. Dites que j'y vas. (*A Flambart.*) Je tâcherai de revenir avant que vous quittiez.

FLAMBART. Oh, vous reviendrez!

LOUISE. Dans tous les cas, si je rentre trop tard et que vous ayez besoin de vous rafraîchir, voyez sur cette table.
<div style="text-align: right">Elle la lui montre.</div>

FLAMBART. Ah! Louise, Louise, elle pense à tout. Être unique, va, sois sûre que je profiterai de ta bonne volonté, quand ce ne serait que pour te prouver mon désir de faire tout ce que tu veux...

ENSEMBLE.

Air de *Fra Diavolo*, ou *Ah! c'est affreux!* (Riquiqui.)

A demain, ou dans la soirée,
Au revoir, Louise, au revoir.

LOUISE.

Quelle rencontre inespérée!

FLAMBART, *la regardant sortir.*

Ça n' va pas mal pour mon espoir.

Reprise. — *Louise sort.*

SCÈNE IX.

FLAMBART, *seul.*

Retrouver comme ça des demoiselles devenues dames, et qui conservent de la vertu comme des petites filles. (*Il arrange les rideaux à l'alcôve.*) C'est à s'en mordre les doigts jusqu'au coude. (*Il réfléchit.*) Enfin, faut pas s' désespérer; la vertu!.. eh bien! la vertu, c'est comme autr'chose, et qu'est-c' qui sait l'hasard! qu'est-ce qui n' fait pas, qu'est-ce qu'il n' change pas.

Air : *de Préville et Taconnet*.

Dieu de Dieu! depuis mon enfance,
J'en ai-ti vu des changemens!
Des hauts, des bas, dans l'existence
Des grands seigneurs et des amans,
Des homm's d'affaire et des gouvernemens.
La républiqu', le directoir', l'empire,
Un', deux et trois, mêm' quatr' restaurations,
Sans c' qu'arriv'ra... dans les générations.
Ah! c' gueux d'hasard, c'est d' lui qu'on peut bien dire
Qu' c'est un fameux r'mueur de positions!

Au lieu de rien finir, j' vas laisser l'ouvrage à moitié fait, et, puisque le mari passe la nuit dehors, his-

toire de revenir demain de bon matin avant son retour et en attendant, pour allonger la courroie je m'en va dire un mot à ce rouget de liquide. (*Il boit.*) Il est gentil, le particulier (*Il boit encore.*) Joli, joli !

SCENE X.

FLAMBART, BOUCHARD.

BOUCHARD, *qui entre et voit boire Flambart*. A vot' santé, major.

FLAMBART. Et à la tienne pareillement.

BOUCHARD. Pas malheureux que l' bourgeois vous ait donné cet ouvrage à faire aujourd'hui.

FLAMBART. Pourquoi, ça, toto ?

BOUCHARD. Parc' que demain...

FLAMBART. Eh bien demain ?

BOUCHARD. A cinq heures du matin vous partez pour aller prend' garnison à Givet, je viens de rencontrer Bluchet le petit fifre qui m'a chargé de vous annoncer la nouvelle officielle.

FLAMBART. Et par quel sort !

BOUCHARD. Vous savez, major, que depuis huit jours les militaires et les bourgeois se donnent des calottes, et quéquefois même des coups de sabre, hier encore on s'est bûché à mort; et ce matin le colonel a reçu du commandant la division, l'ordre de quitter la ville avec son régiment, demain à cinq heures du matin comme je vous ai dit.

FLAMBART, *consterné*. Demain ! comment est-il Dieu possible que nous partons demain.

BOUCHARD. Il n'y a pas de temps à perdre si vous voulez boucler la ceinture et dire adieux aux payses.

FLAMBART, *à lui-même*. Partir demain ! lorsque des espérances séductrices s'offraient à une imagination vagabonde ! lorsque des repas si délicats étaient assurés à l'estomac le plus vaste... ô Parisien, Parisien, què drôle de bouillon... femme adorée, vin odorant, digne vieillard de vin ! (*Il boit une gorgée.*) Car il est vieux comme Hérode, ce vin là, parole sacrée.

BOUCHARD. Major, ça vous chiffonne, pas vrai ?

FLAMBART, *vivement*. Ah l'idée ! l'idée qui me pousse, oh !.. oui, c'est parfait ! je peux !.. pourquoi pas, c'est pourquoi non... oui, oui.

BOUCHARD. Qu'est-ce qu'il a donc ?

FLAMBART, *prenant l'air indifférent.* Je vas aller voir si ce que tu m'annonces est véridique quoique ça.

BOUCHARD. Oh c'est sûr et certain, tous les officiers en causaient sur la porte du café de Paris.

FLAMBART. Allons.
<p style="text-align:center">Il range ses outils, ôte l'échelle et va comme pour fermer la croisée.</p>

BOUCHARD. Non, laissez, laissez la fenêtre ouverte, ça donne de l'air à l'appartement.

FLAMBART. A la bonne heure, là-dessus, bonsoir toto.

BOUCHARD. Est-il ennuyeux avec son toto, bonsoir.
<p style="text-align:right">Flambart sort.</p>

SCENE XI.

BOUCHARD, *seul.*

Voyons un peu s'il ne manque rien... (*Il prend la bouteille entamée.*) Il a laissé quelque chose dedans, l' miltaire... j' m'en va finir pour lui, ça m' f'ra du bien et ça passera sur son compte. (*Il boit à même.*) V'là la nuit v'nue, la petite cousine Jeannette m'a promis de v'nir un brin me t'nir compagnie à ce soir. (*On entend des voix en dehors.*) Tiens, tiens, qu'est-ce que c'est que ça? (*Il regarde.*) Est-ce possible! eh mon Dieu oui, c'est M. Fanon, ah par exemple, si je m'attendais à quelque chose!...

SCENE XII.

BOUCHARD, PRUNELLE, FANON.

FANON, *appuyé sur le bras de Prunelle.* J'espère que ce ne sera rien, la nuit passée là-dessus, il n'y paraîtra peut-être pas.... (*Avec un cri de souffrance.*) Oh! oh! les reins.

PRUNELLE. Assieds-toi, assieds-toi.

BOUCHARD. Ah! mon Dieu, not' maître que vous est-il donc arrivé?

FANON. Oh! oh, les reins. (*Il se frotte.*) Bien heureux que je n'étais qu'à une demi lieue.

BOUCHARD, *avec un geste explicatif.* Est-ce que quelque malotru?..

FANON. Le malotru, c'est un maudit cheval échappé qui m'a jeté jambes par-dessus tête.

BOUCHARD. Ah, not' pauvre maître, il faut vous dépêcher de vous mettre au lit, c'est souverain.

FANON. Où est madame Fanon ?

BOUCHARD. Auprès de sa malade; si vous voulez que j'aille...

FANON. Non, non, elle est très sensible et s'inquiéterait, on ne la dérange pas.

BOUCHARD. Oui, not' maître.

PRUNELLE. Ah ça, ce garçon va faire mon lit ?

FANON. Il n'y a que des draps à mettre.

BOUCHARD, *prenant une lumière.* Oh je ne serai pas long. (*En se dirigeant vers la chambre d'ami.*) Pourvu que Jeannette ne s'impatiente pas, si elle arrive la première.

SCENE XIII.

FANON, PRUNELLE.

PRUNELLE, *riant.* Pour un mari qui ne serait pas comme toi certain de la vertu de sa femme, ça serait un grand inconvénient que de revenir ainsi incognito.

FANON. Suite ridicule de ton système.

PRUNELLE. Veux-tu que je te frotte avec de l'eau-de-vie camphrée ?..

FANON. Non, non, ça regarde ma femme. (*Il veut mettre son bonnet et ne peut lever les bras.*) Ah !

PRUNELLE. Attends, j'ai envie de te coiffer.

FANON. Eh bien, oui, coiffe moi, tu me feras plaisir.

PRUNELLE, *lui attachant son bonnet.* Dis donc, Fanon ? il y a de l'audace à un époux... à dire à son ami : coiffe moi ; si l'on prenait l'époux au mot ?

FANON, *lui donnant une tape.* Farceur, va.... aie, aie, aie.... tu me fais faire des mouvemens. (*Il fait la grimace et finit par rire.*) Par exemple, je ne craindrais pas...

PRUNELLE. Moi je serais un détestable ami parce que, je crains tout, cher Abner, et j'ai mille autres craintes.

BOUCHARD, *rentrant.* C'est fait not' maître (*A part.*) Dieu merci....

FANON. Et bien, c'est bon.

Air : *Gai Momusiens, il ne faut pas remettre.*

Il se fait tard, adieu, mon chér Prunelle,
Dans un bon lit, nos sens vont se rasseoir.
(*A Bouchard.*) Toi, va coucher, éteins bien la chandelle.

BOUCHARD.

Jusqu'au revoir.

PRUNELLE.

Bonsoir.

TOUS.

Jusqu'au revoir,
Bonsoir.

Bouchard sort; Prunelle donne la main à Fanon et entre dans la chambre d'ami.

SCÈNE XIV.

FANON, *seul.*

Bonsoir, bonsoir, bonne nuit, je suis moulu sacredié. Ma foi, Louise rentrera quand elle voudra, elle se retire toujours bien doucement dans sa chambre. (*Il aperçoit la fenêtre restée ouverte.*) Tiens, cet imbécile de Bouchard qui s'en est allé sans fermer la croisée. (*Il y va.*) Oh!.. qu'est-ce que je vois donc là-bas, au fond du jardin. (*Il met la main au-dessus de ses yeux.*) Une lanterne allumée, on ouvre la porte du clos... et puis... une jupe de femme... est-ce que par hasard en l'absence de la sienne... Bouchard... il la fait pardieu entrer! bel exemple... attends va, malgré mes reins... (*Fanon sort en disant :*) Ah! mon drôle!

Pendant qu'on voit Flambart arriver par la fenêtre.

SCENE XV.

FLAMBART, *seul; il avance la tête.*

Elle y est, j'ai vu passer son ombre. (*Il monte sur la croisée.*) Est-ce que elle serait couchée, déjà?.. endormie peut-être! ah! j'en ai l'battement de cœur. (*Il va vers le lit.*) Je n'ose pas poser les orteils. (*Il porte la main aux rideaux.*) Ca m'étouffe, parole sacrée, allons donc. (*Il ouvre le rideau.*) Personne! le lit tout fait, je suis venu trop tôt, j'attendrai.

Il éteint la lampe.

SCENE XVI.

FLAMBART, FANON.

FANON, *entrant.* C'était ça, c'était ça, tout-à-fait... je leur ai fait une peur... elle n'a pas demandé son reste.

FLAMBART. Il me semble que j'entends parler.

FANON. Tiens, voilà qui est unique, la bougie s'est éteinte, j'vas la rallumer...

FLAMBART. Est-ce que par hasard un autre bambocheur?... ça serait commode.

FANON. Il me semble que j'ai entendu un grognement, est-ce que Bouchard aurait laissé son chien?.. cht.... cht.... veux-tu bien te sauver!

FLAMBART. Qu'est-ce qu'il dit donc, l' tombé du ciel. (*En faisant un pas il heurte un meuble.*) O l' tibia... j'ai un bleu.

FANON. Ah ça! mais il y a quelqu'un ici. (*Il s'arrête.*) Du coup, ce n'est pas un chien, j'ai entendu des pas.

FLAMBART. Il me prend envie de battre la charge sur son dos, s'il ne bat pas en retraite.

FANON. On remue encore, on remue toujours.

Il recule.

FLAMBART, *essayant de le saisir.* Ah! paltoquet, je vas te donner une drôle de rincée, qui t'ôtera l'envie des rendez-vous nocturnes.

FANON, *effrayé.* L'émotion me suffoque au point que je ne peux pas crier. (*En reculant toujours il arrive au trophée d'armes.*) Ah! attends, attends, je vas te planter un bon coup d'épée dans la poitrine.

FLAMBART. Que diable parle-t-il d'épée?

FANON, *ayant pris une épée.* Hum! hum!

Il la fait jouer contre les meubles.

FLAMBART. Est-ce que par hasard ce serait quelque officier du régiment?

FANON, *s'excitant.* Je crois qu'il a peur.

FLAMBART. C'est que..... dans les ténèbres, s'il trouvait son joint, ça n' serait pas sain du tout. (*En reculant à son tour, il arrive à la porte de la chambre de Prunelle, qui cède.*) Une porte... ah! ma foi, je vais la mettre entre sa rouillarde et mon individu.

FANON, *qui a entendu le bruit de la porte, éclatant de rire et posant son épée.* Ah! ah! ah! ah! ah! que je suis bien de mon village!... je ne pensais pas à ce pauvre Prunelle, moi!.. et qu'il était somnambule. Pour qu'il ne lui prenne plus envie de revenir, un simple petit tour de clé. (*Il le donne et laisse la clé dans la serrure.*) A présent, qu'il se débatte tant qu'il voudra dans sa chambre.. il me laissera tranquille dans la mienne peut-être.

En causant, il a achevé de se déshabiller et se met au lit. —
Musique en sourdine jusqu'aux couplets de Louise.

SCÈNE XVII.

FANON, *couché*, LOUISE.

LOUISE *entre en scène avec de la lumière.* Pauvre femme! elle a craint de me fatiguer en me laissant passer la nuit auprès d'elle. (*Elle ôte son schall et son chapeau.*) Cela m'aurait détourné des idées qui me troublent malgré moi. C'est qu'il n'a pas l'air timide du tout, Niquet... après ça faut bien me l'avouer, ça me ferait mal de le traiter tout-à-fait froidement, comme un étranger; car enfin autrefois je ne pensais qu'à lui, au comptoir, en vendant un écheveau de fil, ou bien encore dans ma mansarde, lorsque je m'endormais...

Air d'Ancelot : *Faisons la paix*.

C'était Niquet,
Dont mes rêv's me r'traçaient l' modèle
Chaqu' matin qu'est-c' qui remplaçait
L' rêv' qui s'envolait à tir-d'aîle !
C'était Niquet.

C'était Niquet
Qu'était si drôl', si gai, si tendre,
En m' faisant rir', qui m'embrassait
Sans qu' j'euss' la forc' de me défendre.
C'était Niquet.

SCÈNE XVIII.

FANON, *couché*, LOUISE, FLAMBART, *à l'œil-de-bœuf.*

FLAMBART. Ah! m'y voilà!.. de la lumière, j' m'en vas voir la mine du farceur. (*Il regarde.*) C'est Louise.

LOUISE, *roulant ses cheveux dans son bonnet de nuit.* Je me dois à mon mari, Niquet comprendra mes raisons.

FLAMBART. Niquet ! c'est à moi qu'elle pense à présent ! (*Il appelle à mi-voix.*) Louise !

LOUISE, *prêtant l'oreille.* Ce que c'est que l'illusion, j'ai cru entendre...

FLAMBART, *de même.* Louise !

LOUISE. Sa voix à l'heure qu'il est.

 Elle se tourne du côté de la porte.

FLAMBART. Pas par là, à gauche... levez la tête à l'œil-de-bœuf.

LOUISE, *l'apercevant.* Quelle audace !

FLAMBART. Personne ne m'a vu, parole d'honneur !

LOUISE. Ah ! sortez, sortez.

FLAMBART. Ouvrez-moi d'abord... je suis perché sur le chambranle comme un perroquet sur son bâton.

LOUISE. Pénétrer ici, lorsque je vous avais dit : à demain.

FLAMBART. Il n'y a plus de demain pour moi, le régiment part aujourd'hui pour Givet, au lever de l'aurore, par ordre supérieur... mais ouvrez-moi donc, je suis bien mal posé.

LOUISE. Et vous sortirez sur le champ ?

 On entend battre la diane dans le lointain.

FLAMBART. Entendez-vous ?

LOUISE. Qu'est-ce que c'est ?

FLAMBART. Le tambour qui bat le réveil... dans une heure le rappel... il faut que je m'y trouve... Louise !

LOUISE, *elle va ouvrir.* Il est donc vrai que vous partez ?

FLAMBART, *arrivant.* Oui, adorée, je pars.

 Il l'entoure de son bras.

 Air : *Carnaval de Béranger.*

Tirer ses guêtres est un' maudite antienne,
Qu'faut ben chanter au moment du rappel ;
On va partir, n'y a pas d' raison qui tienne,
N'y a pas d' bon Dieu d'vant l'ordre du colonel.
On fait, dans l' cas d'une vexation pareille,
Choix du parti qui vous tombe sous la main ;
Et c'est bien l' moins qu' l'amour prenn' la veille
Ce qu'il est sûr qu'il n'aura pas l' lendemain.

 (*Il veut l'embrasser.*)

LOUISE. Que faites-vous ? ce n'est pas ainsi...
FLAMBART. Qui est-ce qui refuse un baiser d'adieu !
LOUISE. Et vous partez tout de suite ?
FLAMBART, *la pressant dans ses bras.* Tout d' suite, quand tu m'auras dit : Je t'aime toujours !
LOUISE, *se débattant.* Flambart, Flambart, n'exigez pas...
FLAMBART. Je n'exige rien, je prie.

LOUISE.

Air : *Venez, qu'en mes bras je vous presse* (Sir Hugues Guilfort).

Ah ! laissez-moi, je vous supplie,
Flambart, Flambart, point de folie !

FLAMBART.

M'éloigner comm' ça s'rait d' bon goût.

LOUISE.

Quoi vous osez !

FLAMBART.

J'oserai tout.

LOUISE.

C'est une horreur, qu'osez-vous dire ?

FLAMBART.

Mon cœur est un volcan nouveau ;
Oui, c'est de l'amour en délire,
De l'amour premier numéro.

LOUISE.

Ah ! laissez-moi, je vous en prie,
(*A part.*) Je crains, si je le pousse à bout,
Qu'il ne fasse quelque folie,
O ciel ! il va renverser tout.

FLAMBART.

Viens sur mon sein, viens, ma chérie,
Mon cœur palpite et mon sang bout,
C'est du transport, de la folie,
Dis-moi : Je t'aime !.. ou je cass' tout.

(*Flambart en l'entraînant renverse une chaise ; Louise échappe de ses mains et s'enfuit vers la chambre de Prunelle.*)

SCENE XIX.

FANON, *couché*, LOUISE, FLAMBART, PRUNELLE.

FANON, *s'éveillant*. Hein! qu'est-ce? qu'y a-t-il?

LOUISE. Mon mari de retour... je suis perdue. (*A Flambart.*) Sauvez-vous.

FLAMBART. Bonne nuit.

PRUNELLE, *en-dehors*. Fanon, il y a quelqu'un dans ma chambre.

FANON. Je le crois bien, puisque tu y es.

LOUISE. Le cœur me manque.

Elle s'appuie contre la porte de Prunelle.

PRUNELLE, *sortant de sa chambre et saisissant Louise*. Ah! le scélérat... Fanon, c'est une scélérate; elle a des jupons.

FANON. Une femme!

LOUISE. La vôtre, monsieur.

FANON. Louise!

CHOEUR.

Air : *Ah! mon Dieu! quelle aventure.*

Ah! bon Dieu! quelle aventure!
Quelle incroyable aventure!
Quoi! Louise }
Quoi! sa femme } en ces lieux!
Mon époux }
J'en crois à peine mes yeux.
Il faut que je m'en assure,
Oui, voilà bien sa figure,
De tout ce mouvement,
Le drôle de dénoûment.

PRUNELLE, *étonné*. Ah! madame, pardon... je tombe de mon haut!

FANON. Tu tombes, tu tombes... va donc t'habiller un peu plus décemment.

PRUNELLE, *s'examinant*. C'est vrai pourtant.

LOUISE. Ah ça, mais comment êtes-vous ici?.. pourquoi?

FANON. Pourquoi, pourquoi... pourquoi allais-tu dans cette chambre, toi ?

LOUISE. Parce que je croyais qu'il n'y avait personne.

FANON. C'est juste.

LOUISE. J'allais dans l'armoire prendre une camisole et mon foulard.

FANON. C'est encore plus juste.. Je suis bête à manger des queues d'asperges, ma parole sacrée... et j'allais imaginer...

PRUNELLE, *revenant.* Me voilà !

FANON. Un peu plus vêtu, à la bonne heure.

PRUNELLE. Belle dame ; je suis désolé de vous avoir prise... aussi, je me disais : Voilà un voleur qui a des formes bien douces.

FANON. Dites donc, dites donc, mon ami Prunelle, il n'aurait plus manqué... (*A sa femme.*) C'est que tu ne sais pas qu'il est... ces gueux de somnambules, ça voit tout, ça... c'est capable de tout.

SCÈNE XX.

Les Mêmes, BOUCHARD.

BOUCHARD. Au secours ! au secours ! je suis mort.

FANON. Qu'est-ce encore ?

BOUCHARD. Ah ! vous voilà debout, nous sommes sauvés. (*Il se touche la poitrine.*) Mais j'en cracherai le sang huit jours. Prenez un fusil, votre épée, et nous le trouverons.

LOUISE, FANON, PRUNELLE. Qui ? qui ?

BOUCHARD. Le voleur, le cogneur, qui rôde dans le jardin... d'ailleurs, allez, allez voir... (*Il se jette dans un fauteuil.*) et je vous attends, car il m'a fracturé le brochet de l'estomac.

FANON, *le faisant relever.* Est-ce que des voleurs en effet...

PRUNELLE. Ça commence à devenir inquiétant.

LOUISE. Il a rêvé tout ce qu'il nous conte !

BOUCHARD. Madame, un coup de pied dans le ventre que j'aurais rêvé ne m'aurait pas renversé sur...

PRUNELLE. Au fait !

FANON. Ecoutez, nous voilà quatre.

LOUISE. Vous comptez sur moi, peut-être ?

FANON. Eh bien! trois, avec des pistolets, un fusil.
Il en prend un.

BOUCHARD, *en prenant un autre.* Deux fusils.

PRUNELLE. Et une épée.

LOUISE. O mon Dieu! (*Bas à son mari.*) Monsieur! (*A part.*) Si par hasard ils allaient rencontrer... je serais soupçonnée.

FANON. Y êtes-vous?

LOUISE, *de même.* Croyez bien... n'allez pas... je vous conterai tout.

FANON. Il s'agit bien de contes.

Air : *Vite, il faut partir*

Paix, venez un peu,
L'arme en avant, pas de crainte,
Cernons l'enceinte;
Paix, venez un peu,
Et puis ensuite, morbleu!
Feu!

TOUS.

Paix, allons un peu, etc. (*Ils sortent.*)

SCÈNE XXI.

LOUISE, *seule à la fenêtre.*

Oh! mon Dieu, mon Dieu! s'il n'a pas eu le temps de s'éloigner et qu'ils l'aperçoivent... des fusils chargés, c'est à mourir de frayeur... oh! je ne lui pardonnerai jamais le tourment qu'il me cause. (*On entend un coup de fusil.*) Ah! le malheureux. tué peut-être...

SCÈNE XXII.

LOUISE, FLAMBART, *tout en désordre.*

FLAMBART. Que les cinq cents diables les étouffent et les emportent.

LOUISE. Vous, vous encore, monsieur!... (*Vivement.*) Vous n'êtes pas blessé.

FLAMBART. Ça a bien manqué... mais non.

LOUISE. Vous ne pouvez rester ici.

FLAMBART. Par où fuir?.. comment?.. ils sont dans le jardin comme des enragés.

LOUISE. Ah! que va-t-on penser?.. des choses affreuses.

FLAMBART. Tenez, voyez-vous, Louise, je donnerais tout de suite deux doigts de la main et... je n' sais pas quoi encore, pour vous tirer de c' pétrin-là... Et le rappel qu'on va battre sans moi... ah ben! ma foi, la salle de police n'est pas faite pour les marchands de salade.

LOUISE, *à la fenêtre*. Les voici qui montent.

FLAMBART, *il ouvre à droite en cherchant*. Tiens cette chambre...

LOUISE. C'est la mienne.

FLAMBART. Mais la fenêtre doit donner sur la route.

LOUISE. Elle est trop élevée... je vous défends...

FLAMBART. Il le faut bien... (*A part.*) Le plus souvent que je filerai tout de suite.

LOUISE. Ils sont là!..

FLAMBART. Paix...

<div style="text-align:right">Il entre dans la chambre.</div>

SCENE XXIII.

LOUISE, FLAMBART, *dans la chambre*, BOUCHARD, PRUNELLE, FANON.

FANON. « Le voilà! le voilà, je le tiens, à l'aide!.. »

LOUISE. Que dit-il?

FANON. C'est cet imbécile de Bouchard, il crie à tue-tête, je fais feu.

BOUCHARD. Et je reçois toute la charge...

LOUISE. Du fusil!

BOUCHARD. Non, de monsieur qui me tombe sur le dos à coup d'épée.

PRUNELLE. A coup de fourreau d'épée, je te prenais pour le voleur, moi...

LOUISE (*A part.*) On ne l'a pas vu, je respire.

PRUNELLE. C'est clair, pas plus de voleur que sur ma main...

LOUISE, *à part*. Il aura sans doute pu descendre.

FANON. Ce sont des frayeurs puériles. *(Il porte la main à ses reins)* Qui ont redoublé mes douleurs, aie, aie, aie... voyons, finissons en... *(Montrant Bouchard.)* C'est ce drôle... *(A Prunelle.)* Tiens, tâche de reprendre ton somme.

PRUNELLE. C'est ça.

FANON, *à Louise.* Et toi, tu dois être fatiguée?

LOUISE, *embarrassée.* Non, non, vous avez besoin de soins, je vais encore rester un moment près de vous...

PRUNELLE. Ta femme a raison, mon vieux.

FANON, *à part.* Voyez-vous? ta femme a raison, et M. la tenait-là tout à l'heure! est-ce qu'il aurait des intentions vraiment! ces vieux célibataires!

PRUNELLE. Eh bien! auras-tu bientôt réfléchi?

FANON, *montrant sa femme.* Avec sa santé de mauviette... elle est déjà pâle comme une morte... allons, allons, rentre dans ta chambre.

Il pousse doucement sa femme.

LOUISE, *à elle-même en entr'ouvrant la porte.* Que faire! mon Dieu!

FLAMBART, *la tête à l'ouverture.* Suivre le conseil du mari...

LOUISE, *un cri étouffé.* Ah!

Elle repousse vivement la porte.

FANON. Faut-il que je te reconduise moi-même?

LOUISE, *vivement.* Non, non, non... *(A part.)* Risquer de me compromettre aux yeux de tous. *(Elle va fermer la porte, en retire la clé en disant à haute voix.)* Toute persistance sera inutile, monsieur... *(Venant à son mari.)* Décidément, je veux rester auprès de vous ce soir.

PRUNELLE, *à lui-même.* Tiens, la petite commère.

FANON. Comment?

LOUISE. Quand vous me regarderez, oui, je le veux.

FANON. Mais bobonne.

LOUISE. Eh? monsieur, bobonne, ce n'est pas une raison... dans l'état où vous a mis la chûte que vous avez faite, vous avez besoin de soins et je suis bien décidée à rester près de vous.

FANON. A la bonne heure... mais c'est bien singulier!

LOUISE. Je vous dis que je le veux.

FANON. C'est différent. *(A part.)* S'ils s'entendaient! je ne dor-

mirai que d'un œil... (*Par réflexion il s'est avancé vers la porte de sa femme.*) Voyons, bobonne, décidément... je veux que tu rentres.

LOUISE, *effrayée s'élançant entre la porte et son mari qu'elle repousse.* Ah! monsieur!

<center>On entend un roulement prolongé de tambour

et un violent coup de sonnette à l'extérieur.

Bouchard sort.</center>

FANON, *s'arrêtant.* Tiens, qu'est-ce que c'est que ça, ils vont battre la caisse avant le jour, à présent?

<center>Air : *Entendez-vous, c'est le tambour.*</center>

<center>LOUISE *et* FANON.</center>

Entendez-vous? c'est le tambour,
Pourquoi ce bruit dans notre ville?
<center>*Nouveau coup de sonnette à l'extérieur.*</center>
<center>TOUS.</center>
Aussi fort dans ce domicile,
Qui peut sonner avant le jour?

BOUCHARD, *revient en courant.* Not' bourgeois, c'est le major qu'a fait chez vous l'office de tapissier... il vient reprendre ses outils pour cause de départ...

FANON. Ah! ce brave homme, fais-le entrer.

SCÈNE XXIV.

BOUCHARD, FLAMBART, FANON, LOUISE, PRUNELLE.

<center>FLAMBART.</center>
Bien désolé, quittant à l'improviste,
D' laisser la b'sogne arrivée à c' point-là;
Si j'avais pu, bourgeois, vrai comme j'existe,
J' vous aurais fait toute autre chos' que ça.

FANON. Je ne vous suis pas moins redevable, major.

FLAMBART. Vous n' me devez rien du tout... à moins que madame ne veuille à titre d'ancienne connaissance, m'accorder comme salaire...

LOUISE, *riant.* Pour ça, volontiers.

FLAMBART, *l'embrassant.* Faute de mieux... *(A part.)* C'est pas ma faute, toujours.

CHŒUR.

Adieu, major, c'est le tambour,
Le régiment quitte la ville,
Désormais nous pourrons tranquille
Dormir d'un somme jusqu'au jour.

Tous les hommes reconduisent Flambart jusqu'au fond.

LOUISE, *au public.* Eh bien! messieurs, vous voyez à quoi ça tient... et puis c'est nous qu'on blâme...

Malgré mon désir d'être sage,
Il ne s'en fallait rien du tout
Que monsieur n' m'ait, suivant l'usage,
Jetée à la gueule du loup. *(Elle désigne sa chambre.)*
(Elle regarde Flambart qui va sortir.)
Enfin il part, c'est sans retour,
Mon cœur en sera plus tranquille,
C'est qu'il n'est pas toujours facile
D'éteindre un souvenir d'amour.

Pendant le couplet de Louise, Flambart a été au fond prendre ses outils, et sort en la regardant encore, reconduit jusqu'au seuil par Fanon et Prunelle.

FANON, *revenu derrière Louise et lui frappant sur l'épaule.* Eh bien! bobonne, qu'est-ce que tu fais donc là?

PRUNELLE, *à lui-même.* Elle pense au major... elle y pense toujours.

Louise donne la main à son mari, qui montre à Prunelle sa chambre, et le chœur reprend pendant que la toile baisse et qu'on entend le pas redoublé et la musique du régiment en marche.

PRUNELLE ET FANON.

Entendez-vous, c'est le tambour,
Le régiment quitte la ville,

Nous pouvons nous coucher tranquille
Et dormir en paix jusqu'au jour.

LOUISE.

Il est parti, c'est sans retour, etc.

FIN.

www.ingramcontent.com/pod-product-compliance
Lightning Source LLC
Chambersburg PA
CBHW030119230526
45469CB00005B/1720